書體概說

「書體」，是指書法的形體，它包括兩方面的涵義：一是書法所書寫的文字的「字體」；二是不論什麼字體，書寫時所採取的不同方法而形成不同的「書體」。

通常，把書體分為篆、隸、楷、行、草五種，實際上是綜合了上述兩個概念來分析、歸納書體。如果單從「字體」的角度，書體實際上只有三種：篆書、隸書、楷書；如果單從「書寫形體」的角度，書體同樣只有三種：正書、行書、草書。今天，一般把楷體稱為「正書」，而把楷體的草寫稱為「草書」，介於正、草之間所寫的楷體稱作「行書」。其實，篆體、隸體，無不可以規規整整、筆筆分明地「正書」，潦草快疾、筆勢率連地「草書」，也可以介於二者之間地「行書」。

書」，例如，所謂「草篆」，便是篆體的草書，而章草，則是隸體的草書。

結合了書體的源流演變來看一部書法史的發展，字體是不斷趨向簡化、規範化、而書寫的方法則是不斷地趨向繁複、個性化。

正是這兩者的相互制約，作為藝術的書法，才不致因為字體的簡化、規範化而變為僵化，也不致因為書寫方法的繁複、個性化而變為隨心所欲。

具體而論，魏晉之前，書法史的發展主要表現為字體的演變，由甲骨文而金文大篆，由大篆而小篆，由小篆而隸書、分書（後期的隸書），其文字的結體由繁複而簡化，由不規範而規範化。如「山」字，在大篆有十幾種結體的方法，但到了小篆，便規範為三筆的一種結體，進而到隸書、楷書，其結體、筆畫便固定地被一直沿用至今。

逮至魏晉以降，一方面，字體的演變至楷書的出現而完成，所以，書法史的發展，書家的藝術探索，自然也就轉移到了書寫的形體方面。另一方面，由魏晉至唐，需要借助於刀刻的金石碑版固然仍是書法藝術的重要載體，但卻不再是唯一重要載體，紙帛，同樣成為足以與金石碑版分庭抗禮的重要載體；進而，宋以後，紙帛便取代金石成為書法藝術的主要載體。這樣，不需要考慮刀刻的方式方面，也就可以盡毛穎之變，來體現筆法、筆勢、筆意的骨法和生動。

由於側重字體，所以，對於書寫的方法，在當時是不太講究的。當然，不太講究書寫的方法，也因為其時的「書法作品」，儘管使用了柔性的毛筆來書寫，但「書丹」只是它的第一步，最後還需要用刀鑄刻出來。如果書寫的方法太複雜，在鑄刻時便相當麻煩。所以，從甲骨文到隸書，從書寫的方法來看，筆畫的粗細基本上是一律的，尤其是小篆書，幾乎是絕對一律的，至分書，也只是在波、磔處稍加粗肥。無疑，只有這樣，才更便於用刀來鑄刻。

儘管其時的篆書、隸書，也有草寫法，或介於正、草之間的行寫法，但一般多表現於簡牘帛書，而不是表現於金石。當時的書法藝術，其主流的載體並不是簡牘帛書，而是金石碑版，金石碑版的篆、隸書既以正寫為主，所以，行書、草書，後世也就多用來專指楷書的書寫形體，而似乎與篆、隸書無涉了。

由楷書的正寫而行寫，行寫而草寫，書寫的形體，不同的書家，可以各盡其繁複和個性化。所以，正如魏晉之前的篆、隸書，正寫、草寫雖居多，故不必特別地分出行書、草書；魏晉之後的楷書，在書法藝術中，正寫、草寫則是三駕齊驅，並行不悖的，故必須特別地分出行書、草書。至此我們可以明瞭，通常所說的篆書、

（書體示例圖——五種書體比較：）
篆書
隸書
楷書
行書
草書

篆書、隸書、楷書、行書、草書五種書體，從字體的角度實際上只有篆、隸、楷三種，至於行、草二種，字體上主要還是楷書，只是在書寫的形式、技巧方面起了變化。而從書寫形體的角度，篆書、隸書、楷書，是指正寫法，行書、草書則分別指行寫法、草寫法。至於五體之外，還有所謂的「六體」、「八體」等等，主要是在篆、隸書中分出了不同的字體，從而增加了書體的數字，實際上無不可以歸於五體。

從實用的需要，自魏晉以後，隸書、尤其是篆書，特別是大篆、甲骨文，在日常的生活中已不甚通行了，一般人也很難辨識。但在書法藝術上，仍有它特殊的價值，所以，一直有書法家們在書寫著它們。尤其是清代金石學的熾興，曾掀起一場書寫篆、隸書的熱潮，造成「書道中興」的局面。至於楷書，包括它的正寫法和行寫法，乃至於快

2

寫法、草寫法，大多仍適合於今天的實用，當然更適合於作為藝術的書法創作。因此，研究和學習書體的知識，弄清楚每一種書體的源流演變、來龍去脈，和書寫技巧、風格特點，不僅是為了漢字書寫者實用的需要，更是為書法愛好者提供一把打開我國書法藝術寶庫門戶的鑰匙。

最後需要附帶指出的是，關於「書體」，除了客觀的含義，還有另外一種主觀的含義。即指某一位書法家，他的藝術成就特別的高超，創造了一種不僅是獨特的，更是經典的風格樣式，而且為後人普遍地學習、仿效，人們然把這位書法家的風格形體，根據他的姓氏專稱為「某體」。

在千餘年的中國書法史上，能夠稱得上「體」的書家，大體上只有王羲之、王獻之父子的「王體」，歐陽詢的「歐體」，褚遂良的「褚體」，顏真卿的「顏體」柳公權的「柳體」和趙孟頫的「趙體」。可見，這種「書體」，不僅是獨創的，更是具有典範意義的，不僅是個人的，更是具有共性價值的。否則，不論這位書法家的成就是多麼傑出，他的風格形體是多麼獨特，也是稱不上「某體」的，即使稱了，也不過是一時的戲稱，而絕不可能傳諸後世，贏得普遍的認可。

不過，本書所要談的「書體」，並不是針對此而言，哪一位書家才可以稱「體」，哪一位則不可；符合怎樣的條件才可以稱「體」否則則不可。本書所要談的「書體」，只是客觀的字體和書寫形體，而與書法家的主觀創意無關。然而，無論哪一位書法家，也無論怎樣的主觀創意，都必須落實在這客觀的「書體」基礎之上。

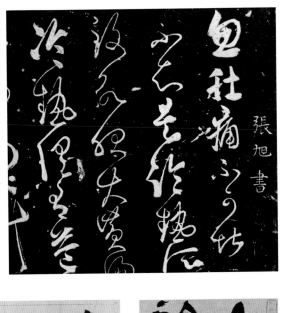

唐 張旭《肚痛帖》局部 草書 拓本

傳為張旭所書，現存西安碑林。其筆勢連綿，如一氣呵成，正是典型的狂體草書。

釋文：「忽肚痛不可堪，不知是冷熱所致否？服大黃湯冷熱俱有益。」

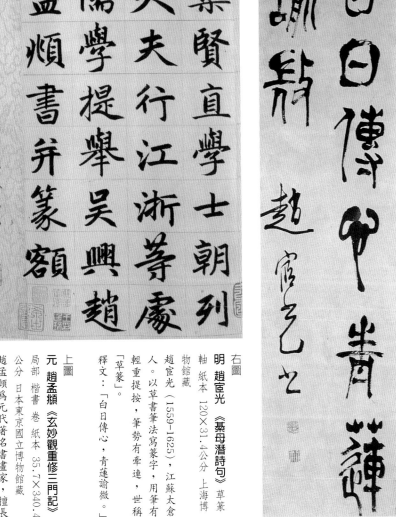

右圖

明 趙宦光《蔡母潛詩句》草篆

軸 紙本 120×31.4公分 上海博物館藏

趙宦光（1559-1625）江蘇太倉人。以草書筆法寫篆字，用筆有輕重提按，筆勢有牽連，世稱「草篆」。

釋文：「白日傳心，青蓮諭微。」

上圖

元 趙孟頫《玄妙觀重修三門記》局部 楷書 卷 紙本 35.7×340.4公分 日本東京國立博物館藏

趙孟頫為元代著名書畫家，擅長各體，此為其楷體正書。

關於漢字的起源，在學術界有多種觀點，撇開上古的「結繩記事」、「契木爲文」和傳說的「倉頡造字」不論，迄今所發現的原始陶器上的刻畫符號，有數十種之多，不少學者認爲，這是中國最早的原始文字。但從嚴格的意義上，這種觀點並不能成立。因爲作爲文字的成立，必須通過相對固定的結構符號形態，並組合成爲一定的文句形式，來較爲完整地記載某一事件或表述某種思想。原始陶器上的刻畫符號，儘管有了簡單的記事、表意涵義，但既不具備相對固定的結構形態，又沒有組合成哪怕是最簡單的文句，因此也就不能被看作是文字或所謂的原始文字。

眞正的中國文字—漢字，應該是從殷商時代的甲骨文開始的。嗣後，迭經周、戰國的大篆，直到秦始皇統一六國，書同文字之前，當時各地的文字，雖然還沒有取得絕對固定的結構符號形態，但至少已有了相對固定的結構符號形態，這就是象形、指事、會意、形聲、假借、轉注的「六書」，其核心則是象形。至於秦的小篆，其結構符號形態更趨固定。而且，所有這些文字，無論它們的結構形態是相對的固定還是絕對的固定，都是通過文句的形式來使用的。通常，把它們一併歸於篆書的範疇。

那麼，爲什麼把這一字體稱作「篆書」呢？因爲「篆」的含義有如下幾點：一、銘刻。後世常稱牢記在心爲「無任感篆」，便是這一意思。而上古的篆書都是用銳器銘刻而成的。二、盤繞。如香煙盤繞的煙縷，通常均與象形有關，類似於今天裝飾性的美術稱作「香篆」。而上古的篆書，其結體都以線條盤繞而成。三、通「瑑」，特指青銅器鐘口處一圈突起的裝飾線條，《考工記》曰：「鐘帶謂之篆。」而上古的篆書多施之於青銅器上，且多裝飾的意匠。

縱觀上古的書體演變，由契木、結繩乃至八卦，直到甲骨文的正式確立，嗣後便是大篆，最後統一爲小篆。而在文獻的記載和實物的遺存中，除甲骨和小篆各有明確的單一指稱，「大篆」則是一個籠統的名稱，又稱「古文」，其中包括了虎書、龜書、鳥書、魚書、蟲書、雲書、龍書、穗書、蝌蚪書、鳥足書、倒韮書、鸞鳳書、仙人書等名目，

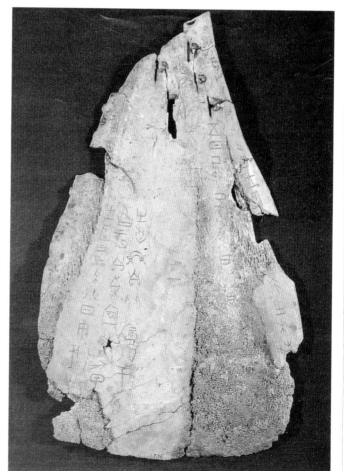

字，而其中最有代表性的便是鐘鼎文（金文）和石鼓文。今天一般所講的「大篆」，便是指鐘鼎文而言。

一、甲骨文

甲骨文，是殷商時期的一種文字形態，也是書法史上最古老的書體。因刻在牛骨、龜甲上而得名。其內容，多爲巫教祭祀活動的祈禱之辭，所以又稱甲骨卜辭。

甲骨文的結體變化非常大，常常一個字有很多不同的寫法，如「羊」字，多到四五十種寫法。但無論怎樣的不同，其最基本的特徵還是有一致的方面，包括後來的大篆、小篆，也正是提煉其最基本的一些特徵，

商 《甲骨文》
32.2×19.8公分
北京中國歷史博物館藏
塗硃牛骨刻辭，其文字不可盡識，而其意大體是有關狩獵活動的祭祀卜禱。

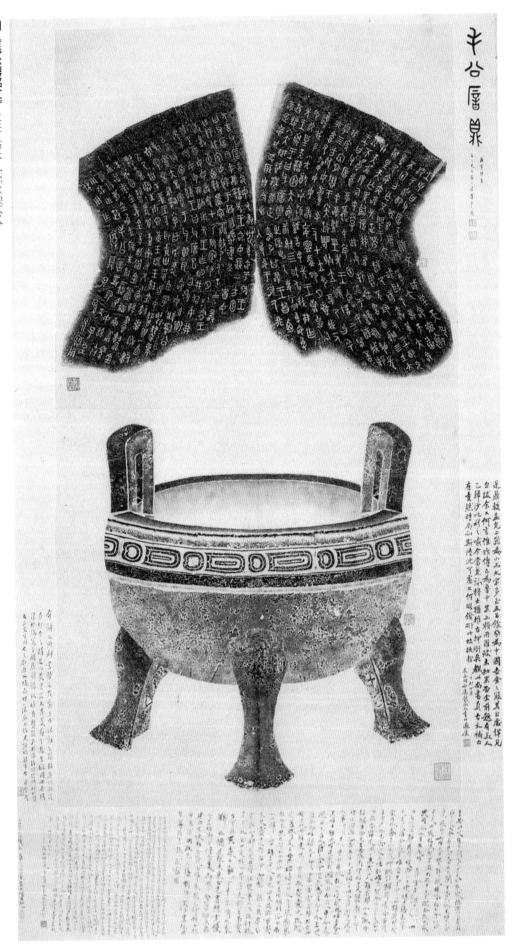

周《毛公鼎銘文》 大篆　拓本　145×79公分

鑄於西周宣王時，清道光末年出土，高53.8公分，徑47.9公分，今藏台北故宮博物院。器內銘文共三十二行，四百九十七字，書風肅穆，爲大篆的傑作。此爲帶器形紙本墨拓，裱邊有羅振玉等五家題跋。

5

因、革、損、益，最終規範爲統一的寫法。甲骨文和大、小篆書雖同屬一種書體類型，但在結構、筆法上又自成體系。它的結構，一篇文句之中，每一個字的長、短、大、小略無一定，因此，在佈局上，也就顯得參差不齊，錯綜疏落。它的筆法，是以方折的形態爲主，且以細瘦的筆畫爲多，顯然是出於配合刀刻的要求。據專家考證，在甲骨上曾發現朱筆書寫而漏刻的墨跡，說明當時已經使用了毛筆一類的書寫工具。

二、大篆

大篆，是流行於周、戰國時期的文字形態。因爲據記載，它是太史（官名）籀（人名）所創造的，所以又稱「籀文」；又因爲它多被鑄刻在青銅器上，所以又稱「金文」、「鐘鼎款識」。而實際上，青銅器上的鑄刻文字之外，大篆的運用還有其他的載體，最有名的石鼓文，便是小篆產生之前的大篆體系。

相比於甲骨文，大篆的結體自然是更趨規範化了，但也絕不是如小篆那樣的統一。在許多鐘鼎款識中，事實上仍包含了一定數量的象形文字、甲骨文、古文、六國異文，只是一些常用字，基本上有了固定的寫法。

反映在具體的書寫中，它的結構，多取整齊的形式。一篇文句之中，每一個字所佔的面積大體上相等。而大篆，則是嚴整中見參差。它的筆法，雖然還不是十分豐富，但已不限於方折的形態和細瘦的筆畫，而較多地出現了圓轉的形態和粗肥的筆畫，這是因爲青銅的鑄刻和石鼓的鑿刻，在技術上與甲骨有著不同的要求的緣故，自然，在藝術的審美上，

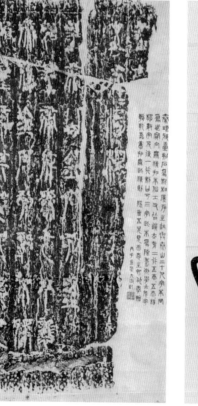

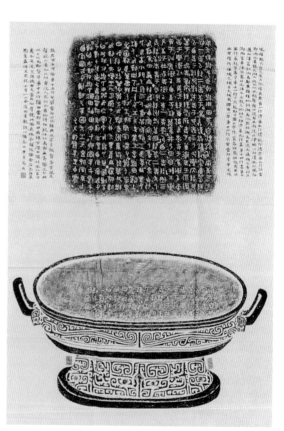

秦 李斯《琅邪台刻石》
小篆 拓本
石立於秦二世元年（西元前209年），高129公分，寬67.5公分，厚37公分。原在山東諸城東南山下，1949年後移置山東省博物館，1959年後移置北京中國歷史博物館至今。此爲紙本墨拓，雖字形漫漶不清，而小篆書體的規範猶清晰可辨。

周《散氏盤銘文》 大篆
拓本 134×70公分
鑄於西周晚期，又名《矢人盤》，高20.6公分，口徑54.6公分，底徑41.4公分，今藏台北故宮博物院。銘文十九行，三百五十字。此紙本墨拓帶器形。

也就導致了不同的風格創造：甲骨文更見天真爛漫，大篆書更見端莊整肅。

三、小篆

小篆又稱秦篆，相傳為秦丞相李斯所創造，是從大篆省改而來，變六國異文為書同文字。每一個字，在大篆有多種不同的寫法。所以，在小篆便成為只有一種寫法。小篆與大篆，乃是相對來說的，既把秦以前的書體稱作大篆，於是就把秦以後的

篆。

小篆的書寫，其結構幾乎取絕對整齊均衡的形式，一篇文句之中，每一個字都是長方形的，所佔的空間幾乎完全相等，就像排版一樣。它的章法，橫平而豎直，使通篇筆法，也規範為細瘦且粗細一律，起筆、行筆、收筆，力度和速度基本均衡，不追求輕重快慢的變化，轉折之處，多用圓轉而不用方折。顯然，這一些特徵，主要是出於方便實用的考慮，而不是出於藝術的考慮，但不

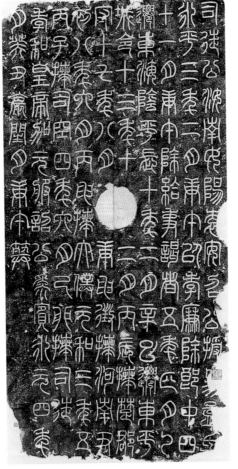

近代 吳昌碩《臨石鼓文》1913年 軸 綾本 173×40.5公分 私人藏

漢《袁安碑》
小篆 拓本 136
×69公分
刻於漢永元四
年 (92)，1930
年發現於河
南，今藏河南
省博物館。此
為漢代小篆書
的代表作。

漢《嵩山三闕》即《太室石闕》、《少室石闕》、《開母廟石闕》，均在河南登封縣。世稱「漢篆」，又稱「繆篆」，為向隸體的過渡作了準備。其篆體變秦篆的圓轉細瘦為方折粗拙，世稱

漢《嵩山三闕》局部 拓本 44×347公分

期然而然地，也就形成了一種特殊的整飭之美。一方面，因為它的整齊劃一，顯得規矩森嚴；另一方面，因為其字型的瘦長，森嚴的規矩又不使人感到窒息壓抑，而是使人感到輕鬆舒暢。

四、漢以後的篆書

漢代以後通行的是隸書體，所以篆書甚少見，一般僅見於題字、碑額等，只有極少數通篇篆書的碑的。其結體、筆法以小篆為基本，但摻入了較多的隸書意味，所以在審美上也更趨向於雄放了。

魏晉以後，直到今天，盛行楷書，篆書就更少見了，其間如唐的李陽冰、宋的徐鉉、徐鍇，元的周伯琦等等，都以擅寫篆書著名，而且多是寫小篆。由於他們所寫的小篆，比李斯創造的秦書，在結構、筆法上更加規整，都是對稱均衡的形體，細而圓的筆畫，所以通常稱作玉筋篆或鐵線篆。至清代，金石學的熾盛引發了寫篆的熱潮，王澍、孫星衍、錢坫以寫玉筋篆著名，成就為李陽冰以後的諸家所不逮；鄧石如以隸法作小篆，更顯得生氣勃勃，成就又在王、孫、錢三家之上；繼之者有吳讓之、楊沂孫，小篆也不乏作者；大篆也不乏作者，如丁佛言的甲骨文和金文，羅振玉的甲骨文，吳昌碩則專寫石鼓文，均有相當的成就。

可以說，秦之前，無論大篆、小篆，主要是出於實用的需要，但無意於書益得於書，其藝術的價值反而更高，因此而成為後世的典範。自漢至明乃至清的玉筋篆，對於小篆書，主要是出於獵奇的需要。而從鄧石如之後，無論小篆、大篆，主要是出於藝術的追求，因此，也就創作了篆書藝術的又一個高峰。

五、篆書的經典名作

周《大盂鼎銘文》，其字體和書法，係由甲骨文蛻變而來，其文長達兩百九十二字，字體敦厚工整，常有粗畫和肥厚的點團出現在筆畫中，形成特有的節奏感。

周《毛公鼎銘文》，共497字，是大篆成熟時期的代表作品，它的風格，體現了成周的文明氣象。

周《散氏盤銘文》，又稱《矢人盤銘文》，結體寬舒以橫取勢，用筆奔放，線條圓凝，與中原派別有所不同，當是荊楚間的一種文字。

周《虢季子白盤銘文》，佈局疏朗，字體靈秀，已開啓了小篆的先河。

戰國秦《石鼓文》，結體雄強渾厚，方整樸茂，用筆圓融深勁，體象卓然。

秦《泰山刻石》，相傳為李斯所書，是最爲典型、規整的小篆範例。

三國吳《天發神讖碑》，相傳為皇象所書，小篆書糅合隸書，別有雄偉之勢。

唐李陽冰書《三墳記》，能恪守李斯典範。

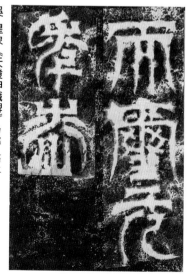

吳 皇象《天發神讖碑》局部 拓本

吳 皇象《天璽紀功頌》《天發神讖碑》《三段碑》，刻於天璽元年（276），相傳為皇象所書。其篆體由漢的繆篆再加變化，加強了筆畫粗細的對比，尤其是下垂的筆畫極細，世稱「懸針篆」。而方折處又開魏體楷書的先聲。

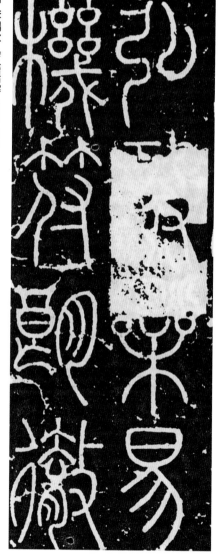

唐 李陽冰《三墳記》局部 拓本

李陽冰，字少溫，河北趙縣人，官將作少監。刻意篆學，自稱「（李）斯翁之後，直至小生」，而歷來論小篆書，也多把他與李斯並稱「二李」。《三墳記碑》立於大歷年間，高152公分，寬131公分，今藏陝西省西安碑林。

清　楊沂孫　《篆書古銘辭》　1878年　四屏　紙本　各132.5×61公分　私人藏

楊沂孫（1812-1881），江蘇常熟人，官鳳陽知府，以篆書名世。用筆生動，作風清麗。

隸書

根據文獻的記載，隸書的字體是由秦的獄吏程邈所發明。當時雖把六國的異文統一為規整的小篆，但由於它的筆畫仍太繁複，而且書寫起來要做到筆畫均衡、粗細一律，非常費力。所以，程邈便把篆書的筆畫和結體作了進一步的簡化，又把圓轉變爲方折，把粗細一律變爲不妨有所變化，以便於書寫。這種字體，首先使用在公文上，因當時辦公文的小吏叫「徒隸」，於是便把這一字體稱作「隸書」。

當然，這與倉頡造字、李斯發明小篆一樣，只是一種傳說。因爲早在書同文字之前的戰國，隸書實際上已經被運用著了。

逮至漢代，隸書才眞正成爲普遍通用的字體，而不是像秦和戰國那樣，只是在公文中運用。所以，今天一般講到隸書，總是把它與漢代聯繫在一起，專門稱之爲「漢隸」，這和把小篆書與秦聯繫在一起，專門稱之爲「秦篆」，是同樣的道理。

雖然，上古的書法，有用銳器銘刻的，也有用軟筆書寫的；即以銘刻的而論，有些是直接在底版上奏刀的，而更多的則是先書丹再奏刀的。無論三代的篆書還是漢代的篆書，概莫能外。但相比較而言，篆書更注重的是銘刻，而對書寫的一面則是有所忽略的。直到今天，撇開草篆不論，凡規整的篆書，尤其是小篆玉筋體，書寫時的不便是無庸置疑的。或者更確切地說，簡直就不是篆「書」，而是在篆「描」，凝神屏息，一絲不苟。後世所謂「書者，舒也，如也」，在篆「描」中顯然受到了極大的制約。而隸書在中國書法史上的意義在於，第一次把對書寫的注重提高到了對銘刻的注重之上，從此以後，撇開純粹的書寫不論，即使是銘刻的創作，也是以銘刻爲書寫服務，以銘刻去配合書寫，而不再是以書寫爲銘刻服務，以書寫去配合銘刻。這麼一來，就把書法藝術中的「用筆」眞正獨立出來了，所謂「結體因時而異，用筆千古不易」，離形「用筆」，也就談不上書法藝術。而由於注重了用筆，「筆法」在書法創作中的意義和藝術價值，我們甚至可以斷言，在中國書法史上，如果沒有隸書的出現對於用筆的解放，而是一直沿著篆書的裝飾方向發展，那麼，中國的「書法藝術」很可能與拉丁文字或穆斯林文字一樣，最終只能作爲一種「美術字體」，而不可能成爲今天的「書法藝

細部

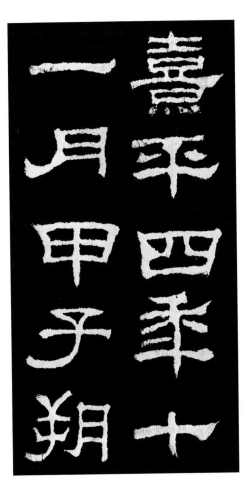

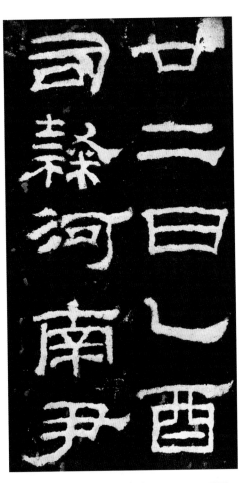

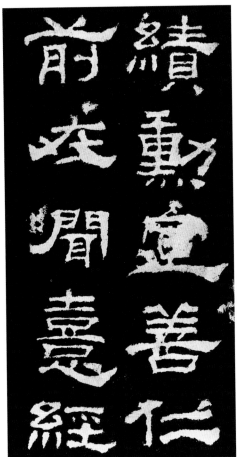

漢《韓仁銘》局部 拓本

刻於熹平四年（175），今存河南省滎陽縣第六中學內。碑額篆書「漢循吏故聞熹長韓仁銘」

十字。書風於疏朗寬博中見秀麗，是漢隸的傑作之一。

11

術」。尤其是隸書中的「分書」，用筆的輕重、快慢、起伏、提按、頓挫，從力度到速度，其變化更大、更豐富，極大地提升了書法作為藝術的藝術價值。正是在這一意義上，要想認識中國書法的用筆奧妙，不能不追溯到隸書這一書體。

一、戰國和秦的隸書

戰國和秦的隸書，大都運用於不是十分嚴肅的場合，如公文簡牘、權量銘文上等等。其特點是字形結體由長方變為不拘長方，並傾向於橫方，轉折處由圓轉變為方折，筆畫粗肥且粗細有變化，尤其是撇捺的收筆，由大篆的凝蓄、小篆的粗細一律變為粗肥的出鋒。可以說，它們乃是大篆或小篆的一種隨意的、更方便的寫法。而正由於寫法上起了變化，要適應這種變化，進一步把字體上的相應變化，自然也就引起了字體上的變化確定下來，為了配合這種字體的書寫，寫法上的變化也被規定下來了——這樣，最終便形成了漢隸。

二、漢代的隸書

關於漢代的隸書，歷來有分書、隸書的區別，而總稱為「隸書」。也有專家認為，分書、隸書，本是一種書體，而用了兩個名稱。但事實上，兩者還是有所不同的。大體上，早期的隸書，才是真正的隸書；而一般認識中的隸書，實際上屬於分書。

兩者的共同之點，都是相比於秦篆，結體由圓轉變為方折，長方形變為橫方形，點畫由細瘦變為粗肥一律變為粗肥且粗細有變化。而不同之點，包括隸書的結體更方折一些，而分書則稍圓潤一些；隸書的橫方形方折稍正一些，而分書的橫方形更扁一些；隸書點畫的粗細變化不是太強烈，尤其是波磔不是十分明顯，而分書的粗細變化更大一些，尤其是波磔十分明顯。

傳世的漢隸作品，以碑碣最為多見。此外還有大大小小的石表、石闕和刻石、題銘。在總體佈局上，一篇文句，凡正規的場合，多取秦篆的形式，豎行直而橫行平，只是由於每一字的不同點畫，有了粗肥和細瘦的變化，所以，比之秦篆的整飭，更見生動活潑；而在非正規的場合，則不拘於豎直橫平，尤其不拘於橫平，個別的情況，一個字，可以佔到兩個字以上的空間。

碑碣石刻之外，近年也有墨蹟的發現，大多書寫在竹木簡牘帛書上，也有的書寫在陶器上。結構自然渾成，筆畫縱橫生動。碑碣石刻上的漢隸，是把秦以前的隸書規整化了；而墨蹟中的漢隸，正如秦以前的隸書是把篆書隨意化，它們也把碑碣上的漢隸隨意化了。由此可見，在不同的書寫場合，同一

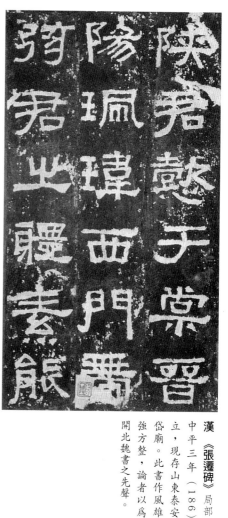

漢《張遷碑》局部
中平三年（186）立，現存山東泰安岱廟。此書作風雄強方整，論者以為開北魏書之先聲。

漢《三老諱字忌日記》局部 拓本
95×44.5公分
刻於建武二十八年（52）之後。今存杭州西泠印社。書法古拙，波磔不甚明顯。

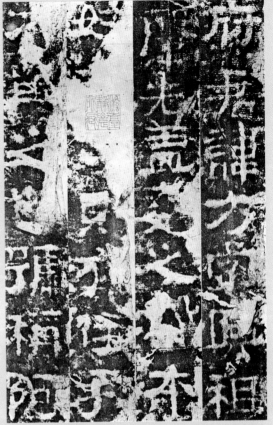

漢《衡方碑》局部　拓本

此碑又名《衛尉卿衡方碑》，建寧元年（168）立於今山東省汶上縣。曾倒於清雍正八年（1730）汶水決時，復經重建。隸法方整凝重，遒勁古樸，為著名漢碑之一。（黃）

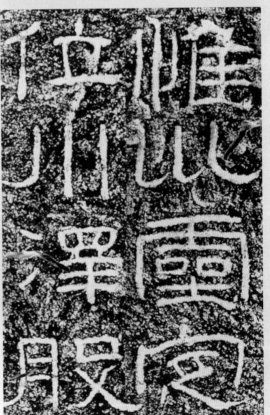

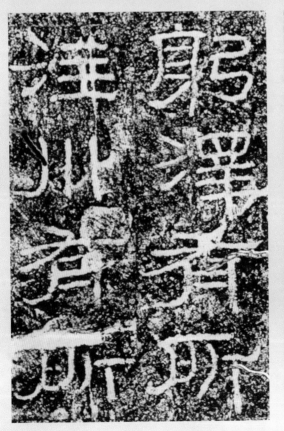

漢《石門頌》局部　拓本　每頁36×22.5公分

又稱《楊孟文頌》，建和二年（148）刻於陝西褒城縣東北褒斜谷石門摩崖。隸書二十二行，行約三十字。其書風凌厲奔放，氣勢奪人。其撇捺不作明顯的波磔，而每一筆畫，處處無不有波瀾起伏。每頁兩行，行四字，間或二字或三字。

種書體，在書寫的技巧風格上也會形成不同的審美境界。進一步，落實到不同的書家，即使在同樣的書寫場合，也會形成不同的風格。

三、魏晉以後的隸書

魏晉以後直到明代，隸書已少有運用，偶有書寫者，成就也不高。直到清代，碑學勃興，隸書才掀起又一高潮，湧現出諸如鄭簠、金農、桂馥、鄧石如、黃易、伊秉綬、何紹基、趙之謙等高手，以毛穎楮素代刀石，創造出隸書藝術不同於漢碑的嶄新風格和成就。歷來論清代書道中興，功在碑學；論碑學，重點固在魏書，而篆書，尤其是隸書，正是魏書的先導。

而相比於漢隸的以碑版為主，清代的隸書有兩種不同的取向。一種是以毛穎楮素寫在紙素上，也就使得隸書的「書寫」特點，得以充分的展開和表現。

包括隸書在內，清代的碑學書法，歷來有兩種不同的取向。一種是以毛穎楮素比刀石的效果，取其雄深雅健的渾樸風格，一般被認為是碑學的正宗和應有取向。另一種則強調毛穎楮素不同於刀石的特有的工具材料性能，在渾樸的書體中蘊涵了流麗的書寫筆法，正所謂「寓剛健於婀娜，雜端莊於流麗」，一度被認為是碑學的旁門和不應有的取向，此派可以趙之謙為代表。

四、隸書的經典名作

漢《史晨碑》、《禮器碑》，屬於工整精嚴的作風，濃於廟堂的雍穆氣象，所以，有人稱之為漢隸中的「館閣體」。

漢《韓仁銘》、《乙瑛碑》、《曹全碑》，

屬於飄逸秀媚的作風，尤其是《曹全碑》，波挑柔和舒展，著力輕盈典雅，極其婀娜多姿，論者或以為是漢隸中的《蘭亭序》。

漢《衡方碑》、《郁閣頌》，屬於茂密雄渾的作風，體方筆重，沒有明顯的波磔，結體於方整中強調奇險，以拙重古樸取勝。

漢《張遷碑》、《鮮于璜碑》，屬於方整勁挺的作風，多用稜角森嚴挺拔的方筆，如斬釘截鐵，波挑含而不發，骨力內涵。

漢《西狹頌》、《石門頌》，屬於奇縱恣肆的作風，天骨開張，氣象博大。這類作風的漢隸，多見於摩崖石刻，因此不同於廟堂碑版的森蕭，而多山林的不羈氣象。其書法的隨意，與漢簡相近，但氣魄有天壤之別。

漢《曹全碑》局部　拓本　經摺裝

每頁27.5×15.5公分

刻於中平二年（185），碑高253公分，寬123公分，今藏陝西省西安碑林。碑陽二十行，行四十五字，碑陰五截，各截行不等。觀其書風，結體勻稱多姿，筆法秀逸清麗，為漢隸傑作。

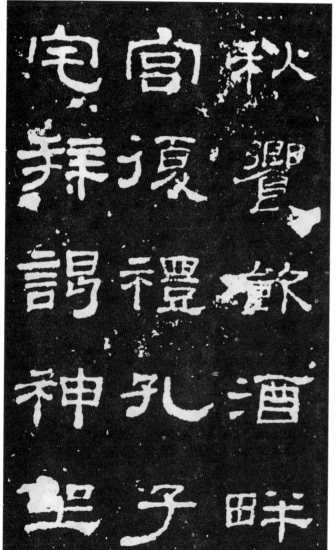

漢《史晨碑》局部　拓本

此碑兩面刻，分別稱「史晨前、後碑」，現藏山東曲阜孔廟。前碑刻於建寧二年（169），十七行，每行三十六字；後碑刻於建寧元年（168），十四行，每行亦三十六字。均隸書，端莊典麗，如出一手。

清　鄧石如

古之利器吳楚湛盧大夏龍雀
名冠神都可以禦遬可召果遄
如風靡草威服九區

水經河水注
大夏龍

崔銘

清　桂馥
《八言聯》　1804年　紙本　各175×30公分　私人藏
桂馥（1736-1805），以隸書名於乾嘉間，其書風恪守漢法，自有端嚴氣象。

林華三兄替書於永平郡齋
玉海左旁知代甲子春日桂馥記

春水方生華來鏡裏

吾廬可憩酒滿瘀頭

清　鄧石如
《水經河水注》　軸　紙本　114.7×33.4公分　上海博物館藏
鄧石如（1743-1805），安徽休寧人，為清代碑學大家，尤工篆、隸書。他用隸法作篆書，而所作隸書，又糅入了魏楷的意味。

15

楷書

楷書又稱「眞書」，古時也叫「楷隸」或「今隸」。文獻記載則認爲，秦人王次仲將隸書加以因、革、損、益的改造，從而創造了楷書。從傳世的秦、漢隸書作品，可以明顯看出，其中某些字的形體，已經具備了楷書的雛形。進一步，把隸書的波變爲撇、磔變爲捺，或橫、或鈎挑，圓轉變爲方折，隸書便完全成了楷書。根據字型的大小，一般又分爲大楷、中楷、小楷三種。大楷約爲5平方公分，中楷約爲3平方公分，小楷約爲1.5平方公分。當然也有大於5公分，達於幾十公分的，則稱爲榜書；小於1.5公分，達於0.5公分以下的，則稱爲蠅頭小楷。

但是，直至西晉，楷書並未廣泛地流行，即如魏的鍾繇、吳的《谷朗碑》其字體筆畫仍頗多隸意。由這種介於隸、楷之間的「楷書」，在北方演變爲魏書，在南方則經由王羲之的努力，最終完成了一直流行於今天的楷書體系的改造。由於這楷書體系的兩大體系，都可以溯源到鍾繇，所以，鍾繇也被推爲楷書之祖。

那麼，爲什麼要把這種書體專門稱爲「楷書」呢？原來「楷」字的含義，有「法式」、「典範」、「正體」等意思。從字體的角度，相比於篆書、隸書、行書，在日常的應用中，楷書更具有「典範」的意義。直到今天，媒體的印刷文字，絕大部分都是楷書的字體，而很少有隸書、行書、更少有篆書、草書等字體。而不會從篆、隸、行、草書入門。這就充分證明，在中國文化字，同樣是從楷書入門。而孩童發蒙的認字，同樣是從楷書入門。

的傳播中，楷書這種字體是最標準、最規範的，所以無愧於「楷」的名稱。

其次，從書法藝術的角度，取特別講究的筆法，也以楷書的筆法最具「法式」、「典範」、「正體」的意義。我們知道，篆書的筆法幾乎是單一的，隸書的筆法雖然明顯豐富了許多，但也只有橫、豎、點、波、磔、折六種，而且，每一種筆法基本上是單一的，沒有多樣的變化。而行書、草書的筆法雖然豐富多變，但卻幾乎沒有定則，難以規範。從王羲之的「永字八法」，到宋人的《翰林密論二十

四條用筆法》，大體上可以歸納爲橫、豎、點、撇、捺、鈎、挑、轉折八種筆法，而每一種又各有變化，如撇法可以有粗腰、細腰、出鋒、駐鋒等八種變化等等。凡此種種，都是楷書之所以被定名爲「楷書」的原因所在。所以，正如文化的啟蒙，對於文字的認識，必須從楷書入門；書法的啟蒙，對於筆法的認識，同樣必須從楷書入門。

由於楷書作爲中國文字「法式」地位的確立，中國文字的字體演變從此以後便宣告終結。嗣後的行書、草書，乃至簡體字，其實並不屬於字體的演變，並不足以作爲一種

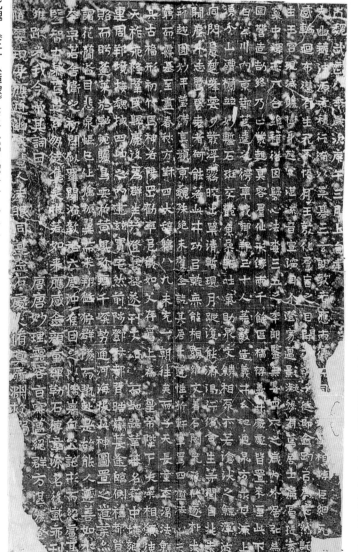

北魏《三十人造像》拓本 137×70公分 私人藏

書風猶存隸法。

北魏《鄭文公碑》局部 拓本 經摺裝 每頁26×12.5公分

北魏《鄭文公碑》

又稱《魏故兗州刺史鄭羲之碑》，有上、下兩碑，上碑刻於山東平度縣天柱山腰；下碑刻於山東掖縣雲峰山東，時均在永平四年（511），立碑人為鄭羲之子鄭道昭，一般認為書法亦出其手。此碑歷來被推爲北碑之首，爲魏書的代表作。

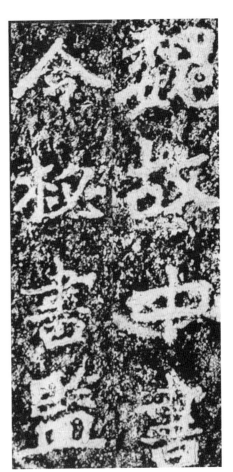

17

新的字體，而不過是楷體字的行寫法。草寫法和簡寫法。尤其是簡體字，有不少其實是把草書楷體化的結果。

又由於楷書作為中國書法「法式」地位的確立，中國書法的筆法演變從此之後便替代字體的演變，成為書法家們千古不易的用功方向，使得以「八法」為標誌的筆法，成了書法的代名詞。

一、南北書派

清代的阮元認為，從魏晉以後，楷書確立，書法史上便分出了南北兩派：鍾繇、衛瓘是兩派的共祖；以後，王羲之為南宗，代表書家有王獻之、王僧虔、僧智永等；索靖為北宗，代表書家還有崔悅、盧湛、高遵、沈馥等；進入唐代，歐陽詢、虞世南、褚遂良等以南宗為基礎，略為融合北宗，南宗的楷書演變為唐楷，而北宗從此便趨於式微了。

阮元又說，南派長於尺牘，且江左風氣比較文雅疏放，所以多以南楷行書，風韻流麗，是為「南帖」。張懷瓘以為「挺然秀出，務於簡易，神馳情縱，超逸優游，臨事制宜，從意適便，有若風行雨散，潤色花開，最為風流」。北派長於碑版，且恪守中原古法，比較拘謹拙樸，所以多以北楷正書，氣象雄厚，是為「北碑」。康有為以為有十美：筆力雄強、氣象渾穆、筆法跳躍、點畫峻厚、意態奇逸、精神飛動、興趣酣足、骨法洞達、結構天成、血肉豐美。

確實，由於北南的楷書，分屬多古意的魏書和多今意的楷書兩大不同的體系；再加上自然地理條件的不同，北雄而南秀；書家身份的不同，北多工匠南多文士，導致北、南書派藝術風格的差異，是完全可以理解的。但這種差異，只能是相對的，而不是絕對的。

一方面，北派幾無書牘流傳確是事實；南派雖因禁止立碑而少有碑版傳世，卻並不

北魏 《元彬墓誌》局部 拓本
刻於太和二十三年（499），行二十一字，今藏河南省博物館。其書風古樸中見靈動，雄健中有秀逸。

東晉 《爨寶子碑》局部 拓本
刻於太亨四年（405），今存雲南省曲靖縣第一中學。此為東晉名碑，其作風樸厚古茂，奇姿百出，足以媲美江右名碑。

南朝齊 《劉代墓誌》局部 拓本
江蘇省鎮江市博物館藏
由此誌可見，到了南齊，江左用於墓誌的書體，仍含有隸意，與行狎書作風不同。

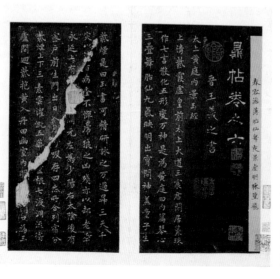

東晉 王羲之 《黃庭經》局部 拓本
王羲之《黃庭經》，一向被認為是小楷書的典則，此為「鼎帖」所刻，雖然筆法已經走樣，但結體大體上還可看出由隸書書變為楷書之後的丰萃。

是絕對沒有，如晉碑有《爨寶子碑》，宋碑有《爨龍顏碑》等等，都是赫赫的名碑。

另一方面，北派的魏書確多繼承漢碑的遺法，風格嚴整而雄渾樸拙；南派的書體，則並不侷限於流麗的今楷書，包括它的正寫法和行寫法乃至草寫法，而同樣也有類於多存隸法古意的魏體楷書。據王僧虔《論書》當時的書法，視不同的運用場合而各有不同的書體，一曰銘石書，即碑版書法，要求端莊高古，所以用類於魏體的古楷書；一曰章程書，即小學、法令的書寫，要求清晰通俗，所以用今楷書的行寫法。顯然，阮元所說的「南帖」，包括對南派書風審美趣尚的分析，是以偏概全了。至少《爨寶子》、《爨龍顏》等碑版，既逸出了「南帖」的範疇之外，也逸出了「流美」的範疇之外。

二、唐代楷書

王羲之雖然創立了不同於魏書的楷書體系，但當時的南派書家，對於它的書寫，大多不是正寫法，而是行寫法。根據約定俗成的觀念，所謂書體，不僅指字體，而且兼指書寫的方法。所以，只有正寫字體的楷書，才稱得上是眞正的「楷書」，而行書的楷書，則專門被稱爲「行書」。這樣，所謂的「南北書派」，從字體上，固然勉強可以看出是楷書的兩大體系；而從書體上，則成了魏書和行書的對峙。

不僅從字體上，而且從書寫方法上，即從正書的角度來看待楷書，楷書的兩大體系應該是魏楷和唐楷。魏楷一般沒有行書法和草書法，而都是正書法，至多稍有隨意一些的而已，所以原則上直接稱爲魏書，因爲它啓始於北魏，所以又稱北魏書。而唐楷，則必然是正書的今楷書。

唐楷書雖由南派楷書而來，但它不限於南派的秀麗，而兼融了魏書的雄強。南北書體的這種綜合趨勢，早在北碑中便有表現，至隋代而進入自覺。如《龍藏寺碑》、《董美人墓誌》等，已融南北於一爐而開唐書之先導。進而到了唐代，以歐陽詢、虞世南、褚遂良、薛稷等爲代表，最終完成了南北的融會貫通，而創立了唐楷的法則，成爲後世楷書的不二法門。就像秦的篆、漢的隸一樣，談到楷書，那必然是以唐爲典型。

由於唐楷的法度森嚴，所以，後人多有從藝術的角度對之提出批評者，認爲它容易束縛人的個性創造。清代的康有爲乾脆認

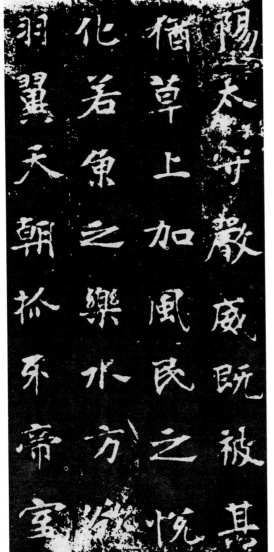

北魏《張玄墓誌》局部 拓本

又稱《張黑女墓誌》，刻於普泰元年（531）。原石已佚。後世據清何紹基原拓本有多種影印本。其書風秀美婉雅，與北魏書的一味雄放有所不同。

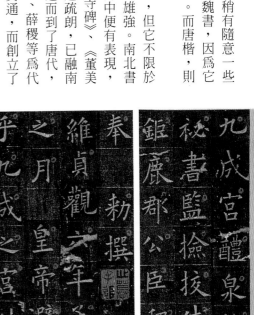

唐 歐陽詢《九成宮醴泉銘》局部 明拓本 每頁32×19公分 私人藏

刻於貞觀六年（632），現存西安碑林。歐陽詢（557-641），今湖南長沙人，爲初唐四大書家之一。其楷書世稱「歐體」，後人奉爲典型，尤以此碑影響最爲廣泛。書法精妙，平正中見險絕，瘦儉中寓溫婉。

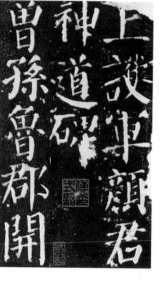

唐 顏真卿 《顏勤禮碑》局部 拓本

顏真卿（709-785），陝西西安人，一說山東臨沂人，歷官平原太守，進封魯郡公，是繼王羲之之後，中國書法史上最負盛名的書家。此碑刻於大曆十四年（779）。現藏西安碑林，四面雕刻，現存兩面及一側。書風端嚴深穩，自成莊重氣象。

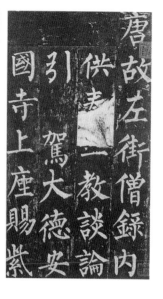
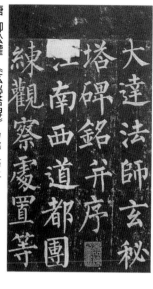

唐 柳公權 《玄秘塔碑》局部 拓本

柳公權（778-865），陝西耀縣人，與顏真卿並稱「顏柳」。取代初唐四大家而被後世奉為唐楷的典範書家。此碑會昌元年（841）立，現藏西安碑林。書風結體精勁，骨力挺健，氣象森嚴。

為：：唐楷「專講結構，幾若運算元，整齊過甚」，故學習書法者必須「嚴畫界限，無從唐人入也」。然而，唐楷易於束縛後人的創造力是一回事。就唐楷本身而論，它的法度正是其創造力的高度發揮和具體表現，在森嚴法度的規定下，歐陽詢、虞世南、褚遂良、薛稷及嗣後的顏真卿、柳公權等，不僅沒有被束縛創造力，反而創造了個性各不相同的典範風格。同時，也正是因為它的法度森嚴，從結體的端莊大方，到筆法的規矩中正，所以，為後學者提供了一種可供普遍學習和效仿的格式和範本。學了唐楷，是為了打好書法創造的基礎和範本。學了唐楷，是為了打好書法創造的基礎，即使不一定能成為書法家，至少可以使學者把一手字寫得很漂亮，這基礎，至少也能寫出一手好字，至少也能做一個堂堂正正的人。

因此，儘管有不少偏執於「個性創造」的書家持「卑唐」的觀點，但至今，唐楷仍是學習書法、學習寫字的具有最普遍意義的經典。

正如在中國文化史上，《大學》作為四書之一，是一門具有普遍意義的學問，而「小學」只是適合少數人鑽研的方向。同理，唐楷作為楷書的經典，也必須建立在《大學》的基礎上。同理，唐楷之外的書體鑽研，也必須立在唐楷的基礎上。儘管有人主張「卑唐」，但千百年的事實，直到今天，學習寫字、學習書法，唐楷的經典意義仍作為眾所公認，無可替代。

唐楷的經典意義，首先表現在它的佈局之美，寓變化於整齊之中，而不是如有的魏書於不整齊中見變化；其次表現在它的結字之美，寓奇險於中正之中，而不是如有的魏書於不中正中見奇險；第三，表現在它的筆法之美，寓創意於規範之中，而不是如有的魏書於不規範中見創意。

可以說，學好了唐楷，也就打好了寫漢字的基礎，打好了寫漢字的基礎，也就打好了書法創造的基礎。在這樣的基礎上，進而也就可以學好魏書，學好行書，學好草書，包括學好隸書，學好篆書。

通常，學習楷書的最好範本，有百分之九十是取自唐人的作品。小楷書可學鍾紹京的《靈飛經》，既娟娟秀麗，又氣息純正；中楷或大楷可學歐陽詢的《九成宮醴泉銘》、虞世南的《孔子廟堂碑》、褚遂良的《雁塔聖教序》、顏真卿的《顏勤禮碑》、柳公權的《玄秘塔碑》、《神策軍碑》。其中，學歐可得其結體之峻峭，學顏可得其氣度之恢宏，學褚可得其風神之瀟灑，學柳可得其筋骨之矯健。通過這樣的學習，定下良好基礎，即使不能成為一名優秀的書家，至少也能寫得一手好字，即使不能寫得一手好字，至少也能做一個堂堂正正的人。其意義，決不是「卑唐」二字所能簡單否定的。

三、宋代以後的楷書

從魏晉以後，楷書取代隸書成為社會上通用的字體，從唐以後，唐楷更取代魏書成為社會上通用的楷書字體，從宋代到明代，凡說到楷書，基本上都是指唐楷而言而不再指魏書；清代，雖然魏書復興，但僅侷限於藝術的領域，社會通用的楷書，還是指唐楷。

魏書也好，唐楷也好，它們的藝術性都是與實用性結合在一起的；而從宋代以後，

南朝宋《爨龍顏碑》局部　拓本

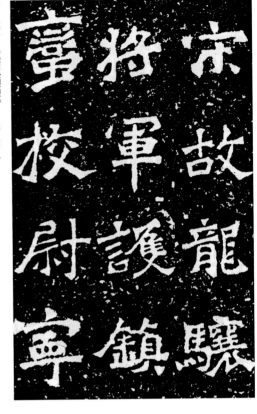

刻於大明二年（458）。高338公分，寬135公分，厚25公分，今存雲南省陸良縣貞元堡小學。碑題「宋故龍驤將軍護鎮蠻校尉寧州刺史邛都縣侯爨使君之碑」，碑陽二十四行，行四十五字；碑陰三截，依次十五、十七、十六行，每行三至十字不等。此碑與《爨寶子》並稱「二爨」，同為魏書書風，而寶子拙樸，龍顏俊麗，各有千秋。

隋《龍藏寺碑》局部　拓本

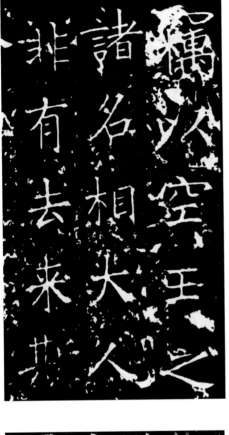

開皇六年（586）刻，今存河北正定龍興寺。其書風混一南北，莊嚴、美麗兼備，開唐虞世南、褚遂良之先河。

唐　褚遂良《雁塔聖教序》局部　拓本　經摺裝　每頁37×17.5公分　私人藏

褚遂良（596-658），浙江杭州人。初唐四大書家之一。所書《聖教序》凡兩石，分別在西安大雁塔下南門東西兩龕間，一為太宗李世民撰文，一為高宗李治撰文。其書如金生玉潤，俏麗疏朗，或喻之為「嬋娟美女」。與《九成宮》、《孔子廟堂》並稱初唐三大名碑，後人學習楷書的經典。

唐　虞世南《孔子廟堂碑》局部　拓本

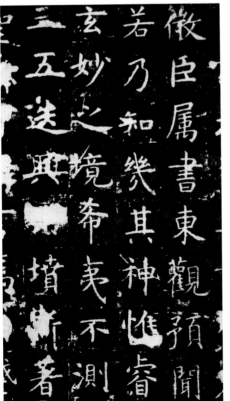

虞世南（558-638），浙江餘姚人。初唐四大書法家之一。此書為唐楷名碑，三十五行，行六十四字。刻於武德九年（626），後石毀，武周、北宋、元時曾據舊拓本重刻。此書用筆圓腴秀潤，結體風神凝遠。

楷書基本上被侷限於實用的範疇，而很少再有人考慮它的藝術性問題。或者反過來說，書法家的藝術創作，已不再重視楷書這一書體。所以，著名書家，大都不以楷書擅場。

其間，寫楷書成就較爲突出的，有宋徽宗趙佶的瘦金書，還有元的趙孟頫、倪瓚、明的文徵明、王寵等，屈指可數，而以趙佶、趙孟頫的影響最大，尤以趙孟頫的影響更爲普遍，幾與唐人相埒，世稱「趙體」。

此外還要提到明代的台閣體、清代的館閣體，或出於應制策對的需要，或出於科舉應試的需要，把楷書、尤其是小楷書寫得工工整整，清清楚楚，有如刻字排印出來的一般，平板圓勻，烏、方、光、齊，千人一面，一字萬同。由於它們都是從唐楷而來的，所以，人們由對它們的批評，進而把矛頭直指了唐楷本身。

清代書道中興，斥帖學而崇碑學，卑唐楷而親魏書。所謂「碑學」，從廣義上泛指三代以降金石上的篆書、隸書、魏書，而從狹義上，則專指魏碑上的魏書。這樣，從宋以後，基本上被排斥在藝術的範疇之外，而主要被運用於社會實用的楷書，重新回到了藝術的館閣體，無非是在實用中沒有能昇華起藝術性，而從清代中期之後碑學的崛起，實用性與藝術性就開始分道揚鑣了。

從這一意義上，清代的「書道中興」，也有它的不足之處。書法藝術，從三代的篆書、唐代的楷書，魏晉南北朝的行草書，向來都是實用性與藝術性的結合，是從實用性中昇華起藝術性。至於明代的台閣體、清代的館閣體，尤其是具有典範意義的唐楷，因宋、元、明行草書的風靡，因明、清台閣體、館閣體的侷限，更因清中期以後碑學的崛起，明顯地受到了不公正的待遇。

四、楷書的經典名作

小楷：魏鍾繇《宣示表》、《薦季直表》、東晉王羲之《黃庭經》、《樂毅論》，東晉王獻之《洛神賦十三行》，唐鍾紹京《靈飛經》，宋《小字麻姑仙壇記》、《刁遵墓誌銘》、元趙孟頫《汲黯傳》、《道德經》、《無逸篇》。

魏碑（包括魏書作風的南北朝其他碑版墓誌）：晉《爨寶子碑》、魏《爨龍顏碑》、《鄭文公碑》、《瘞鶴銘》、魏《龍門二十品》、《張猛龍碑》、《張黑女墓誌銘》。

隋碑：《龍藏寺碑》、《董美人墓誌》。

唐楷碑帖（中楷和大楷）：歐陽詢《九成宮醴泉銘》、《化度寺碑》，歐陽通《道因法師碑》、虞世南《孔子廟堂碑》，褚遂良《孟法師碑》、《雁塔聖教序》、《房梁公碑》、《大字陰符經帖》，薛稷《信行禪師碑》，敬客《磚塔銘》，魏栖梧《善才寺碑》，張旭《郎官石記序》，顏眞卿《大唐中興頌》、《多寶塔碑》、《顏勤禮碑》、《東方朔畫贊》、《大字麻姑仙壇記》，柳公權《告身帖》，《玄秘塔碑》、《神策軍碑》。

宋元碑帖（中楷或大楷）：宋趙佶《眞書千字文卷》、元趙孟頫《膽巴碑》、《妙嚴寺記》。

元 趙孟頫《湖州妙嚴寺記》局部 卷 紙本
34.2×364.5公分 美國普林斯頓大學美術館藏

《天祿琳琅書目》清乾隆內府寫本 台北故宮博物院藏

「館閣體」爲清代官吏撰寫公文、奏章及一些大卷數書籍時常用的書法風格，端嚴工整爲其特徵，盛行於乾隆、嘉慶以後。此種書風自宋朝以來歷代皆有，只是名稱各有不同，如明代稱「台閣體」。此書爲大學士于敏中奉敕編纂，謄錄者可能爲宮中書吏，書風工整精細、圓潤均勻，爲典型「館閣體」面貌。（黃）

22

宋徽宗《真書千字文》局部　1104年　楷書　卷　紙本　30.9×322.1公分　上海博物館藏

宋徽宗雅好文藝，喜愛收藏文物書畫，亦擅長書畫，其書法以瘦金體著稱，此為其代表作之一。瘦金體是宋徽宗獨創的書法風格，可視作是楷書的一種變體。（黃）

明　文徵明《書赤壁賦》局部　小楷　冊頁　紙本　24.9×18.8公分　北京故宮博物院藏

文徵明為明代中葉著名書畫家，其書法五體兼修，尤以精工小楷備受推崇，號稱國朝第一。（黃）

行書

行書，相傳是東漢末年的劉德升創造的，唐張懷瓘對行書的定義是：「即正書之小僞（或作訛、譌，義與僞通），務從簡易，相間流行，故謂之行書。」所謂「小僞」也就是略加變化，而其變化的方向則是使之比「正書」更加「簡易」，以便於「流行」。

通常，把這裏的「正書」解釋爲楷書，從而所謂的「行書」也就成了楷書的「簡易」寫法，也就是今天人們心目中所公認的行書。

但事實上，所謂「正書」並不是一種字體，而是一種嚴正的書寫方式。而最早的人所創造也好，或更早的人所創造也好，則是指一種「簡易」的書寫方式，當然也可以，而且在當時也只能用之於隸書的字體。如傳世的漢簡，同樣是隸體，陶瓶的朱書，以及《西狹頌》、《禮器》、《石門頌》等摩崖刻石，相比於《史晨》、《西狹頌》、《禮器》諸碑的嚴正，應該正是隸體的行書。

不過，由於對行書的概念界定，千百年來已經約定俗成，所以，我們在這裏所要介紹的，也就僅限於楷體的行書。

凡篆、隸、楷、草各體書，都有一定的結字和用筆規則，唯獨行書，沒有一套規定的寫法。當它被寫得規矩一點，接近

漢《西狹頌》局部 拓本 經摺裝 每頁34×26公分
又稱《李翕頌》建寧四年（171）刻於甘肅成縣棧道摩崖。其書風方整中見飛動，飛動而益現雄放。

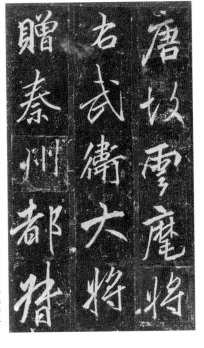

《定武本蘭亭序》

王羲之手書《蘭亭序》，為唐太宗陪葬昭陵，因其時臨摹本多種，得以流傳於世。

卷 宋拓本 24.9×66.9公分 台北故宮博物院藏

御製

定武蘭亭此本尤為精絶而加之以
慶易得之何啻獲和璧隨珠當永寶藏之
御寶如五雲晴日輝暎于蓬瀛臣以董元畫於九思
禮部尚書監摹玉內司事臣嶧謹記

天唐三年正月十二日
上御奎章閣命象書臣柯九思永寶其家藏定武蘭亭五字撳
本進呈
上覽之稱善親識斯寶還以賜之侍書學士臣虞集奉
勅記

欣俛仰之間以為陳迹猶不
能不以之興懷況修短隨化終
期於盡古人云死生亦大矣
豈不痛哉每攬昔人興感之由
若合一契未嘗不臨文嗟悼不
能喻之於懷固知一死生為虛
誕齊彭殤為妄作後之視今
亦由今之視昔悲夫故列
敘時人錄其所述雖世殊事
異所以興懷其致一也後之攬
者亦將有感於斯文

東晉 王珣《伯遠帖》 局部 卷 紙本 25.1×17.2公分

北京故宮博物院藏

王珣（350～401）為王羲之姪輩。王氏一門俱擅書法，王珣自然也
工書。此帖蕭散簡遠，正是江左風流，為乾隆時「三希」之一
（另「二希」為王羲之《快雪時晴帖》和王獻之《中秋帖》），且為
「三希」中唯一束晉真蹟。

晉 王珣 伯遠帖

期群歸之寶自以羸患
志在優遊始獲此出意
卓然申上�ひ州川川以為

唐 李邕《雲麾將軍碑》 局部 拓本 經摺裝 每頁30.5×17.5公分

李邕（678～747），江都（今江蘇揚州）人，官北海太守，書法學
二王而參以北碑，以行體書碑，在唐碑中獨樹一幟。其書風峻峭
開拓，既字字獨立，而每一字的點畫之間又互有牽連。

唐拓雲麾將
右武衛大將
贈秦州都督

於楷書，便叫做「行楷」；當它被寫得放縱一點，接近於草書，便叫做「行草」。至於一篇行書的創作之中，大體上是行書，個別雜以幾個楷書或草書，更是常見的現象。所以，不僅從實用的角度，行書既較楷書便易，又不似草書難認，更容易通行；從藝術的角度，它既介於楷、草之間，伸縮性較大，體變自多，借助於或楷、或草的體勢來運用或端莊或飛動的筆法，發抒書家的個性和藝術的效果，正是行書勝於其他書體的地方。所以從東晉前後，雖然楷法創立，但在書法藝術的場合，用正書法來作今楷的則並不多見，大多書家，都是鍾情於行書的揮灑，所謂「晉書尚韻」，離開了行書這一便易的書體，瀟灑的風韻是很難得以發抒的。而後世所謂的「帖學」，就書體而論，也正是指性靈化的行書。尤其是東晉以後的南方書壇，幾乎成為行書的一統天下，更以王羲之、王獻之等為標誌，創造了行書的最高成就，同時也就是書法史上的最高成就。

尚法的唐代，雖以楷書為重，但楷法既精，稍加放縱，逸為行書，其數量雖不是很多，但質量卻是極高的。至宋代書風，更以尚意為旨歸，重新全力傾注於行書，成為繼晉之後，行書書體的又一個繁榮時期。

元代以後，行書依然是書家們所特別愛好的一種書體，趙孟頫、鮮于樞、文徵明、董其昌、張瑞圖、黃道周、王鐸等，均創造了不少優秀的行書作品。但無論總體的成就，還是個別的成就，並沒有能超過唐，論個別的成就，也沒有能超過宋和晉，單論個別的成就，也沒有能超過唐。

行書的經典名作：

東晉王羲之《蘭亭序》歷來被推為「天下第一行書」，其謀篇、結字、筆法，可謂至中至正、盡善盡美。原作據稱已為唐太宗殉葬昭陵，傳世有唐人的臨摹本多種。羲之之並有《喪亂帖》、《二謝帖》、《頻有哀禍帖》、《快雪時晴帖》，皆為後人摹本。

東晉王獻之《鴨頭丸帖》、《中秋帖》（米芾臨本）、王珣《伯遠帖》。唐歐陽詢《卜商帖》、《夢奠帖》、虞世南《汝南公主墓誌》、褚遂良《枯樹賦》（傳）、陸柬之《文賦帖》、懷仁《集王羲之聖教序碑》、李邕《岳麓寺碑》、《雲麾將軍碑》、杜牧《張好好詩帖》、柳公權《蒙詔帖》（傳）。

唐顏真卿《祭姪稿》被譽為「天下第二行書」，從內容到形式，如果說《蘭亭序》清新流麗如田園抒情曲，那麼，《祭姪稿》慷慨激昂，便如英雄交響曲。顏氏並有《告伯父稿》、《爭坐位稿》，與《祭姪稿》並稱「三稿」，為行書的名作，但均非墨蹟，而是刻帖；另有《劉中使帖》、《湖州帖》等，傳為顏氏所書。

宋蔡襄《自書詩稿卷》，蘇軾《洞庭春色賦、中山松醪賦合卷》、《黃州寒食詩卷》，黃庭堅《松風閣詩卷》、《華嚴疏卷》，米芾《蜀素帖》、《苕溪詩帖》。其中，蘇的《黃州寒食詩》也有人推為「天下第三行書」。

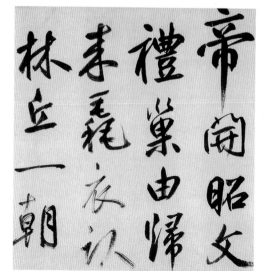

元 鮮于樞《詩贊》局部 行書 卷 紙本 43.4×876.4 公分 上海博物館藏
鮮于樞（1256-1301）字伯機，號困學山民。擅長楷、行、草三體，尤以草書為佳。此作筆力強勁，自由奔放，又顯沉著平穩。（黃）

明 董其昌《跋趙孟頫鵲華秋色圖》1630年 台北故宮博物院藏
董其昌（1555-1636）為明末傑出的書畫家與書學理論家，其書風與書學理論均影響後世書壇甚鉅。董其昌傳世書蹟以行書最多，其風格也最為人所熟悉。此書為董其昌晚年書蹟，風格已由臨習仿學而自成一家，筆枯墨淡，行氣疏朗，筆法自然含蓄，寓變化於簡淡之中。（黃）

宋　米芾《苕溪詩》局部　卷　紙本　30.3×189.5公分　北京故宮博物院藏

米芾（1051-1107），湖北襄陽人，為人顛放，故書風雄強駿快，盡其跌宕。此書八面出鋒，意氣風發，是其一生精品。

宋　黃庭堅《松風閣詩》局部　卷　紙本　32.8×219.2公分　台北故宮博物院藏

黃庭堅（1045-1105），洪州（今江西修水）人。其書風挺健英傑，縱橫鬱勃，拗峭吊藏處見其磊落，而不失於霸悍。此書堪稱典型。

宋　蔡襄《自書詩稿》局部　卷　紙本　28.2×221.2公分　北京故宮博物院藏

蔡襄（1012-1067），興化（今福建仙游）人。人品端正，故書風穩麗，用筆乾淨俐落，意韻婉約淡雅。

27

草書

草書，作爲一種草寫的方法，最早時用於隸體，專稱爲「草」；後來用於楷書，則稱爲「今草」。今草中，縱放的幅度較小，稱作「小草」，縱放的幅度較大，則稱爲「大草」或「狂草」。

正如「正書」是篆、隸、尤其是楷書的規規整整的書寫，「行書」是篆、隸、尤其是楷書的流行便易的書寫，而「草書」則是篆、隸，尤其是楷書的草率快疾的書寫。規規整整地書寫，其好處是寫出來的字，人們容易認識，作爲其極致，便是古代的刻版字和今天的印刷體，而其弊端則是完全失去藝術性，好處完全轉化爲壞處；其弊端，則是費時費力，尤其是心性比較急躁的書家，更易限制其藝術性的發揮。草率快疾的書寫，其好處是節省時間精力，且易於發抒書家的個性心情；其弊端則是連綿映帶，使寫出來的字爲人們所難以認識。而行書的意義則正好介於兩者之間。所以，儘管正書、行書、草書都是實用性與藝術性的結合，但在嗣後的發展中，正書的實用性大於藝術性，行書的實用性與藝術性相當，而草書的藝術性大於實用性。尤其與正書相比較，正書更注重的是「寫字」，草書更注重的是「用筆」。從「寫字」的觀點來看，正書最複雜，草書最簡單；而從「用筆」的觀點來看，恰恰相反，正書最簡單，行書次簡單，草書最複雜。

但是，草書並非絕對不講「寫字」，如果那樣的話，就成了「鬼畫符」。儘管一般的人不認得草字，但實際上，草字是絕不可隨意亂寫的，而是有一定的規矩。只是在正書，一個字只有一種寫法，兩個不同的字有兩種不同的寫法，即使局部有所增筆或減筆，基本的字形是確立不變的。而草書，一個字可以有兩種以上的不同寫法，而兩個不同的字則可以用同一種寫法，因此，在辨識時，就不能孤立地單看某一個、兩個字的字形，而必須綜合上下文字的詞義文義才能予以確認。

則可以大大加快書寫的速度。但是，當因實用的便易需要導致了章草的出現，再把這一書體用於藝術的創作，反而變得更加複雜了。當時文人士大夫間，凡私書相與，輒云：「匆匆，不及草書。」可見，實用的章草，刪難省煩，損複作單，務取流便簡易；而藝術的章草，則比之正書更需講究結體、筆法的合理性，也就需要投入加倍的精力。所以，東漢的趙壹專門寫了一篇《非草書》，認爲：「草本易而速，今反難而遲，失指多矣。」

一、章草

章草，相傳是漢元帝時黃門令史游所創，現流傳有他的《急就章》刻帖，因取其「章」字名爲「章草」。而「草」字，同時又含有草創之意。另一種說法，漢章帝喜歡杜度的草書，叫他上奏章時用此體書寫。則「章草」的得名，來自於奏章。從出土的文物來看，作爲隸書的草寫，章草早在戰國時便已出現，至秦漢更爲流行，但一般均用於軍事、羽檄的傳遞，以取「急速」。因爲正書隸體，像碑碣那樣，未免太慢，而草書隸體，

章草既是解散隸體的簡單書寫，所以，它的體勢、筆法，依然帶有隸書的法式，所不同的只是：一個字的筆畫與筆畫之間，不再分開，而有了牽絲縈帶的筆法，開創了今草的連綿筆勢。正是因爲如此，當草書的對象由隸體變爲楷體，章草也就自然地變爲今草。

章草書流行於漢魏之間，但以後很少再有人書寫。直到元代趙孟頫、鄧文原、明初宋仲溫又有書寫，但成就平平，清代碑學掀

西晉 陸機《平復帖》局部
紙本 23.8×20.5公分 北京故宮博物院藏

陸機，華亭（今上海松江）人。工章草，此書爲其傳世名帖，也是書法史上現存最早的一件名家墨蹟。觀其書體猶存隸意，釋文不能統一，大意爲朋友之間的問疾。

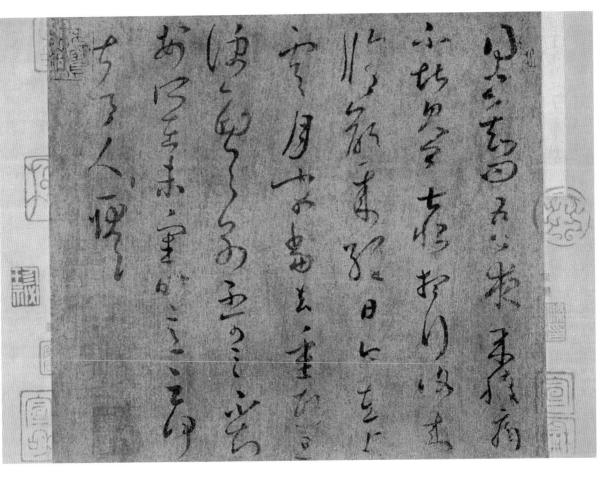

東晉 王羲之 《上虞帖》 卷 紙本 23.5×26公分 上海博物館藏

此件爲小草（今草）書，但「得」、「問」諸字猶有章草的體勢，「西與別不可言」一氣呵成，又有大草書的筆意。全篇釋文：「得書知問，吾夜來腹痛，不堪見卿，甚恨。想行復來，脩齡來經日，今在上虞，月末當去，重熙旦便西與別，不可言。不知安所在，未審時意云何。甚令人耿耿。」

唐 懷素 《苦筍帖》 卷 絹本 25.1×12公分 上海博物館藏

懷素（725-785）著名書僧，以狂草擅場，筆勢牽連如龍蛇糾結。此件釋文：「苦筍及茗異常佳，可逕來，懷素上。」

唐 孫過庭 《書譜序》 局部 卷 紙本 26.5×900.8公分 台北故宮博物院藏

起後，如沈曾植等，也以章草擅場。

二、今草

今草是楷書的草寫，相傳是東漢時的張芝由章草加以變化而成。張懷瓘《書斷》上提到：「章草之書，字字區別，張芝變爲今草，加其流速，拔茅連如，上下牽連，或借上字之終，而爲下字之始，奇形離合，數意兼包。」可見，它與章草的區別，不僅僅因爲隸、楷結體的不同，更在於牽連筆勢的增加。

今草的派別，歷漢至唐，大體上可以分爲三派。一是以王羲之、王獻之父子爲代表的一派，於中正中見激勵，激勵中有中正、極其生動流美，是小草的典型，也是今草的典型。一是以智永、孫過庭爲代表的一派，

草法極有規矩，且是字字區分，行氣間不作連綿體勢，而能筆斷意連。三是以張芝、張旭、懷素爲代表的大草、狂草一派，通篇體勢連綿，筆意奔放，有如一筆書成。

唐代以後，代有草書（今草）名家，如楊凝式、黃庭堅、趙佶、康里子山、楊維楨、宋克、祝允明、董其昌、張瑞圖、傅山、王鐸等，基本上不出上述三派。

中國書法講究用筆之美，而在不同的書體中，尤以草書對於用筆之類的表現，最能淋漓盡致。長線的交織、纏繞，真可謂「筆歌墨舞」，令人目不暇接，把中國書法作爲一門藝術的藝術性，推到了極致。尤其是書家的個性、情感，通過速度、力度的變幻，可以引起筆墨點線輕重、疾徐、枯濕、濃淡、疏密、聚散的千變萬化，層出不窮。所以，歷代的草書名家，如張旭、懷素，都是性情豪放之人，非草書不足以盡其興致。宋、元、明、清的書家，更大多尚意縱情，標舉興會，其胸中的塊磊、心頭的鬱勃，性靈的不羈，借助於草書，獲得宣洩稀釋。在崇尚個性解放的時代，草書相比於其他書體獲得了更加長足的發展，正是順理成章的事情。而西方的現代藝術，也是以追求個性作爲區別於古典藝術的標誌，所以，不少學者認爲，中國的草書藝術與西方的現代藝術具有最爲密切的內涵上和形式上的相似性。

三、草書的經典名作

章草：漢史游《急就篇》、漢張芝《秋涼平善帖》、三國皇象《急就章》、西晉陸機《平復帖》、西晉索靖《出師表》。

今草：東晉王羲之《十七帖》、隋智永《眞草千字文帖》、唐孫過庭《書譜卷》、唐張

宋 黃庭堅
《廉頗藺相如傳》局部 卷 紙本 32.5×
1822.4公分 美國大都會美術館藏

元 康里巎巎 《草書詩書》局部 卷 紙本 35.4×
63.8公分 日本東京國立博物館藏

旭《肚痛帖》、《古詩四帖》（傳）、唐懷素《自敘帖》、《草書千字文帖》、五代楊凝式《神仙起居法帖》、宋黃庭堅《李白憶舊游詩卷》、《廉頗藺相如傳卷》、宋趙佶《草書千字文卷》。

明 宋克 《唐宋人詩》局部 卷 紙本 27.5×498.7
公分 上海博物館藏
宋克（1327—1387），擅章、大草書，此卷以兩體糅
合，別具風神。

清 傅山 《五言律詩》 軸 紙本 206×54公分 上海博物館藏

傅山（1606—1685），爲磊落慷慨之士，故作狂草書鬱勃飛動如其人品。

此件釋文：「床上書連屋，階前樹拂雲。將軍不好武，稚子總能文。醒酒微風入，談詩靜夜分。絺衣掛蘿薜，涼露白紛紛。山書。」

野處仁兄世講鑒

栝柏豫章早有棟梁氣

清 沈曾植 《九言聯》 紙本 各192×32公分 私人藏

沈曾植（1850—1922），爲清末章草名家，所書有古拙之氣。

釋文：「栝柏豫章早有棟梁氣，芝蘭玉樹生於庭階間。」

芝蘭玉樹生於庭堦間

結語

元代的趙孟頫曾論書法，以為：「結體因時而異，用筆千古不易。」他在這裏所說的「結體」，可以是指某一個單字的間架結構，如同樣是楷書的一個「門」字，在初唐時結體緊峭一點，在中晚唐時則寬博一點，又可以是指不同的書體。如同樣是一個「趙」字，在篆書中是一種形體，在隸書、楷書、行書、草書中又另是一種形體。而評價書法藝術性的高低，主要並不在於結體，而在於「用筆」，包括筆法、筆勢、筆意是否高明。二者之間，應該是一種量體裁衣的關係，而不應是削足適履的關係。

基於如上的認識，對於「因時而變」的書法「結體」，尤其是書體的研究，也就顯得十分必要而且重要，因為，它正是「千古不易」的「用筆」賴以生發出千變萬化的書法藝術性的基礎，是「毛」所賴以附著的「皮」。

書法藝術，之所以不同於西方的抽象藝術，歸根到底，是因為它並不是隨心所欲地把點、線、面書寫得富於輕重快慢的生動節奏，組織得富於疏密聚散的變化韻律，而是必須根據「結體」的變易，來把點、線、面書寫得富於疏密聚散的變化韻律，組織得富於輕重快慢的生動節奏。脫離了「結體」，脫離了文字，書法藝術也就不成為書法藝術，儘管只講「結體」，只有文字，如排版印刷，也不能成為書法藝術。

然而，從用筆來看，篆書只有點、畫兩種筆法，且無論對於什麼筆畫，橫筆也好，豎筆也好，轉折也好，其用筆的速度、力度基本上是均衡的，對於筆鋒的使用，也就不需要太多的提按、頓挫。

隸書，除了點、畫，又增加了波、磔、折三種筆法，且對於不同的筆畫，同一筆畫的不同部位，用筆的速度、力度都不再是均衡的，其筆從而出現了藏頭、護尾、出鋒等多樣的形態。

楷書，進而出現了點、橫、豎、撇、捺、提、折、鉤八種筆法，且每一種筆法，還有多樣的變化，如豎筆有懸針、有垂露等等，不僅不同的筆畫，就是同一筆畫的不同部位，其筆法形態也是各不相同的，比之隸書，又不知豐富了多少，複雜了多少。

行書，尤其是草書，從表面上看，似乎併合了楷書的某些筆法，但是一，它的牽連繁帶、顧盼呼應，在筆勢、筆意方面增加了它的難度和複雜性；二，它的變化萬千，捉摸不定，更在筆法方面增加了它的難度和複雜性。誠然，書法藝術的生命，「用筆」，但它的基礎，「體」，則是「因時而變」的「結體」。「體」與「用」，也即形與神，二者相輔相成，容有有形無神的書寫，畢竟還算寫字，則不能稱之為書法，卻絕無有神無形的「書法」，則至多只能歸之於抽象藝術一類。

這裡，不擬來分析同一書體，不同的字有不同的「結體」，同一書家，在不同場合書寫同一個字，也有不同的「結體」，由此而引起「用筆」的變化。而僅就不同的書體，來分析用筆，二者的關係，大體上是這樣的：「結體」越來越簡化，規範化，而「用筆」則越來越複雜，個性化。

大篆的結體，同一個字有的十分複雜，有的十分簡略，但因為它沒有統一的規範，所以即使表面上是簡略的，實質上還是顯出它的複雜。小篆的結體，相比於大篆的複雜要簡略一些，相比於大篆的簡略又要複雜一些。但由於它被規範為一個字只有一種寫法，所以在總的價值上，無疑比大篆簡化了。至隸書，又把小篆簡化了；楷書，又把隸書簡化了；行書，又把楷書簡化了；草書，更把行書簡化了。1950年代以後，中國大陸通行的簡化漢字，其中有大類，多數正是來自於草書。舉例來說，「遇」的「走」字旁，在篆書寫作「⻌」，共兩筆，在隸書寫作「⻌」，共五筆，在楷書寫作「⻌」，共六筆，在草書則寫作「⻌」，共三筆，在行書寫作「⻌」，僅一筆。

趙孟頫這樣說，目的是提醒書家，不要把主要的精力花在結體上，而應該花在提高用筆水平上。當然，用筆水平的提高，也絕不是脫離了結體而可以實現。這正如對於一位服裝設計師而言，他的主要工作當然是設計並製作出優美的服裝，但再優美的服裝，也必須適合於穿著者的人體身材才有它的價值，所以，對人體身材的關注，也就絕不是可以一點不要。

當然，光顧了結體而一點不講用筆，如清代以後所盛行的「歐陽詢結體三十六法」、「黃自元間架結構法」等，對於寫好字，當然有它的價值，對於提高書法的藝術水平，則幾乎毫無價值。正如光顧了人體身材而一點不講式樣、色彩、面料、做工，對於做出合身的衣服，當然有它的價值，對於提高服裝設計的藝術水平，則幾乎毫無價值。